# 書法與生活

書法和生活的初步關係，緣起於文字書寫，那是爲了人與人之間意識的傳達、溝通與交流，以及記錄生活中的重要事件。後來，書法與生活的關係越加複雜，除了記錄、意識傳達、溝通、交流的功能外，又添加了教育和文化傳播，以及藝術表現。教育和文化傳播當然需要文字的記述，而藝術表現性，也得靠文字書寫來完成，所以書法與生活的關係可說非常密切。即使到了今天，書法已無復往日盛況，所有的書寫完全被電腦或硬筆所取代，然書法藝術的表現，仍然在生活的角落裡處處舉目可見，譬如食品包裝，用書法來表現品名，可以襯出食物的質感，像茶酒之類；又如衣飾，直接將文字寫或繡在衣布上，表達所要訴求的期待，像八仙彩上繡著「金玉滿堂」；再如建築物上懸掛著的牌匾或門聯等，五花八門的書寫體，可說是生活中與書法關係最密切的一個項目；或者是目標、目的地的標示，在行的功能上讓人知所進止。可說生活中的食、衣、住、行，甚至育樂，無一不與書法產生密切的關係。

當然，書法與生活產生如此親密的關係，最重要的緣由則是漢字的起源來自於生活。漢字的起造，眾所週知是由象形、指事、會意、形聲、轉注和假借等六書，創造或組合而成。而創造或組合的依據則來自生活的觀察和體驗。所以在漢字起造的同時，書法便與生活結下不解之緣。

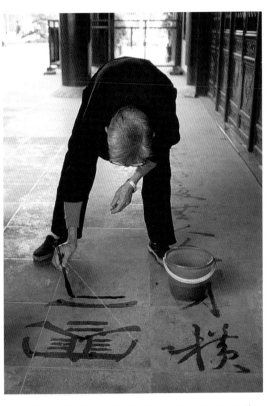

**書法與生活**（洪文慶攝影／文）

書法早已成爲華人世界特有的傳統文化藝術之一，影響深遠。雖然今日書法已不復往昔盛況，多被電腦或硬筆所取代，但仍在日常生活的角落裡處處可見。如圖長沙杜甫江天閣前書寫的老者，他說他幾乎每天都要來寫字，書寫已成爲他生活中的一部份，不但可修心養性，還可不忘字和曾經背誦過的詩詞名文。一舉數得。像此老者在水泥地上書寫練字的場景，在中國廣大的土地上幾乎隨處可見，可見書法與生活早已融爲一體了。

## 漢字與生活

先民們在造字的同時，生活中具實用與審美的功能。中國書法以方塊的漢字爲載體，而漢字在肇造之初，便已具體「象形」，用描繪事物形狀的方法來造字，所造之字像我們所見的對象物，使我們一眼便能看出或認出所描繪爲何物，所指涉爲何事。中國書法中之漢字的象形特徵，提供我們認識瞭解先民們的生活，傳眞並再現先民們的生活場景，漢字應該是世界各民族中僅存象形符號的文字。

太古時代，以結繩紀事或契書刻畫等作爲思想的表達或交流，並非眞正意義的文字，具有眞正意義的文字，便是所謂的「六書」之說。「六書」即象形、指事、會意、形聲、轉注和假借。事實上，轉注和假借並沒有造出新字來，它們只是用字的方法，眞正的造字方法只有象形、指事、會意和形聲四種。亦即漢字的基本字都是一些象形字、指事、會意和形聲字，簡約用的圖畫文字，主要是表示那些名詞性事物的字，這些字與傳統的簡筆畫密不可分，如日、月、山、川、牛、羊、魚、鳥等，都從生活中的實地觀察而來。之後，隨著語言的發展，單純的象形文字已不敷使用，於是，先民們又在象形的基礎上再創指事和會意兩組字群，所謂指事者，視而可識、察而見意，「上」、「下」是也。會意者，比類合誼，以見指撝，「武」、「信」

是也，指事，指出位置和空間，如二（上）、（下）……會意則比其類，會其意，如「武」乃止戈爲武、「信」乃人言有信。

然而，以象形、指事和會意幾種方法所造之字的數量，仍然無法滿足愈來愈繁忙的語言交際所生的需求。故而，人們便利用象形字的基礎，加上音聲的組合方式，創造發明了「形聲」字。所謂「形聲」字，是指在一個獨體字當中，有一半是表示讀音，另一半是表示意義的字。如「江」、「河」二字便是，其「工」、「可」旁爲讀音，「氵」則爲表意。形聲字的產生，促使漢字的總體數量急速增加，現今，我們所使用的漢字，有百分之九十以上都屬於形聲字。

在象形、指事、會意和形聲字創造的同時，先民們還使用了兩種用字的方法。使漢字的造字與用字法更爲完備和實用，即轉注和假借。轉注和假借並非新造之字，而是以現有的文字相互借用或一字轉注他字，假借字如「令」與「長」，轉注字如「考」與「老」。

爲了解析書法與生活的關係，茲以《六書》各要，分述於後，來審視漢字外在象形與內在涵意，所顯現出先民們真實的生活場景與造字的智慧。

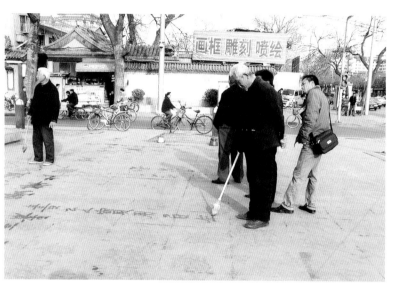

**北京街頭的書寫者**（洪文慶攝影／文）

北京街頭許多人行道都用水泥方塊磚鋪成，恰若練習書法的九宮格紙，提供給許多退休的老者在大地上書寫，也成爲他們生活的樂點，且帶點表演性質，招來過路人的賞識眼神。

## （一）象形

A、記錄人與人體各個部位名稱的字
（人）像站立或行走的人的形狀。
（口）像人張開的嘴巴。
（手）像人張開五指的手。
（目）像人具瞳孔的眼睛。

B、記錄自然景物名稱的字
（日）像圓實的太陽。
（月）像有缺口的弦月。
（山）像連峰的山脈。
（川）像不息的川流。

C、記錄動物名稱的字
（鳥）像長翅的鳥。
（魚）像游魚。
（牛）像頭上長了角的牛。
（羊）像頭上長了彎角的羊。

D、記錄植物名稱的字
（木）像向陽的或垂下枝葉的樹木。
（禾）像成熟稻穗垂下貌。
（竹）像葉片下垂叢生的竹子。
（草）像向陽叢生的草。

早期古漢字接近圖畫，但又與圖畫有著本質上的差異，象形字是文字符號，它有確切的讀音，表示一個具體的概念，而圖畫則爲較複雜的描繪，並不具這些特點。隨著字形的不斷演變，漢字中具有象形意味的象形符號逐漸消失，由篆而隸，由隸而楷，如（中），由圓變方，（川）由曲線成爲直線。

先民所造的象形字，數量雖然不多，但象形字是最原始也是最基本的造字方法，無論漢字如何地演化，並沒有變成如西方純綷表音文字，它總是保持著象形的本質，伴隨著圖畫的想像，它饒富審美的形式氛圍，足見先民造字的同時也考慮了實用與審美的雙重功能。以致於書寫能演變爲書法藝術。

## （二）指事

指事文字是在象形字的基礎上，添加指示性符號，或以抽象符號表示意義的造字方法。

A、在象形的基礎上，添加指示性符號
（本）是在象形字「木」的下部加上一個指示性符號「一」，表示樹木的根部。
（末）是在象形字「木」的上部加上一個指示性符號「一」，表示樹木的末梢。
（刃）是在象形字「刀」的左邊，添上一個指示性符號「丶」，表示刀的鋒利部位。
（牟）是在象形字「牛」的上方，增加一個指示性符號「屮」，表示牛發出的聲音，或口中吐出的氣。

2

B、以抽象符號表示意義

（一）（上）是在橫向的地平面上方，標出一點，表示上的意義。

（二）（下）是在橫向的地平線下方，標出一點，表示下的意義。

𠄌（中）是在一個橢圓形符號中間劃上一豎，表示中央或中心的意義。

從象形字的創造到指事字的發明，從事物的粗略外觀走進事物的細部指涉，從事物的整體觀照，進而洞悉事物的方向位置與組織結構，由粗而細，由大而小，先民們的生活方式與語言交流更為細膩周密。

（三）會意

指事字，雖可以表達某些抽象的意義或概念，但是，純綷只用指事的方法造字，有

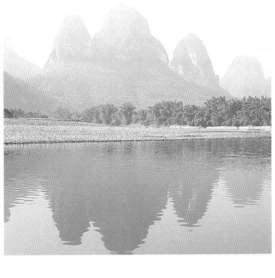

山頭如字（洪文慶攝影／文）

桂林石灰岩山峰連綿，高低起伏差距大，真實的景觀，啟發先民造字的想像空間，如象形文的「山」字，就取自大自然的實景，再簡化而成今日之「山」字。

其技術與實質上的困難，同時局限也大，故，又多創了「會意」字。會意字是指以兩個或兩個以上的字組合起來，並表示一個新的意義內涵的造字方法。

會意字實際上和象形字與指事字一樣，同是一種象形或指事的符號，但須注意的是，象形字和指事字是一個不可分割的符號組成，亦即所謂「獨體字」；而會意字則是由兩個或兩個以上的符號組合而成，亦即所謂的「合體字」：

A、兩個符號組合的會意字

𣓀（休）是由「亻」（人）和「木」（木）兩個獨體字組成，意指人靠著樹木，表示休息的意義。

𥅕（看）是由「手」和「目」（目）兩個獨體字組成，意指向遠處觀看之意。

𤼻（生）是由「屮」（草）和「土」（土）兩個符號組合而成，表示草從土中長出，有出生、生長之意。

牧（牧）是由「牜」（牛）和「攵」（攴）兩個符號組合而成，表示手持樹枝驅趕牛隻，意指放牧之意。

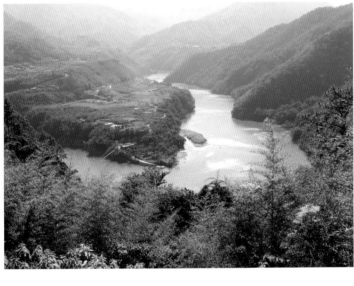

川流不息（賴棨祥攝影）

水流通常順著地勢蜿蜒流轉，故先民對「川」的造字，先是按自然現象彎曲筆畫像水流「巛」，後來才因書寫的方便性改為直畫成為今之「川」字。（洪）

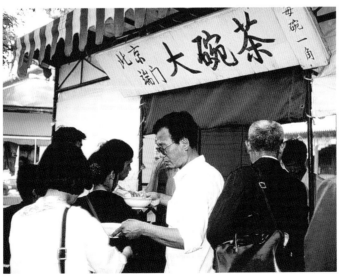

書法市招（洪文慶攝影／文）

用書法做為營生的招牌，平易近人，很貼近庶民的生活，如圖北京「大碗茶」的招牌，就像隔壁練字的大爺寫的，簡單自然，而且帶一份親切感。書法與生活就是如此貼近，隨手可取。

象形和指事，由具體象形的名稱符號，進而指出方位，組織結構，再新生多重意涵的「會意」文字，漢字由靜態轉爲動態，由視覺形式轉爲抽象聯想，由眼視而心會和意會。從先民的造字方法，更深入瞭解文字所衍譯出的思想行爲之廣度和深度。

上述象形、指事、會意等三種造字方法，其自身純爲表象或表意內涵，並不帶表音成分。衆所周知，表意字並不能完整地適應人類有聲語言的發展，象形、指事、會意充其量只能以眼睛判讀，它只具備一種「望圖生義」、「望字生義」的功能特質，於是，先民們又將現有的象形指事等表意字，添加發聲和發音的偏旁，創造了所謂的「形聲」字。

（季）是由「禾」（禾）和「子」（千）兩個獨體字組合而成，表示指出方位，組織指稻禾千株，已可成熟收割，意指「季」或「年」。

B、兩個以上符號組合而成

（寒）由「宀」（宀）爲屋，「茻」（草）爲雜草四處，「仌」（冰）爲冰列的紋路，「冫」（人）爲人四個符號組合而成，在結冰冬天，有人以草覆蓋睡躺，表示「寒冷」之「寒」。

（衆）三「人」成衆之意。

（雙）由兩個「隹」（人）字和一個「彐」（又）字符號組合而成，指以右手捉住兩隻鳥，意爲「雙」。

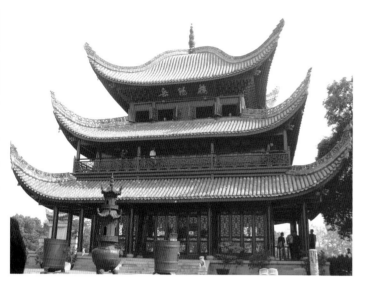

湖南長沙 岳陽樓 （洪文慶攝影／文）
書法在日常生活中最常見到的是建築上的匾額，可能是古蹟建築上的，也可能是一般家庭的廳堂上，無論時間的長遠都跟生活產生密切的關係。

## （四）形聲

形聲字是由一個表意的文字或符號和另一個表音的文字或符號，組合起來一種新構成的造字方法。

形聲字都是合體字，因爲它們都是由「表意」和「表音」兩個文字或符號組合而成，表意的部分叫形旁（或稱意符），多半以象形字爲主，主要指出該字的意義類屬；表音的部分則稱之爲聲旁（或稱音符），包括象形字、指事字、會意字等都能充當，主要是標示出該字的讀音或讀聲。

譬如，古人傳說中有一種鳥叫「ㄆㄥ」，則先民們便就鳥類歸屬，先列出「鳥」字之後，再以「朋」字「ㄆㄥ」的發音，組合爲「鵬」字；同樣，有「ㄎㄨㄣ」音的「昆」字，便造出置入發「ㄎㄨㄣ」音的「魚」類建首，便就「魚」類建首，「鯤」一新字。

書法的生命力 （洪文慶攝影／文）
用毛筆書寫的方式是華人的文化傳統，不論大城或小鄉到處都看得見。拿起毛筆將訴求寫在紅紙上，就是一張醒目的看板廣告，既方便又討喜，如圖陽朔郊區的鄉下集用最傳統的書寫方式招來客源，很能代表書法的生命力，即使在窮鄉僻壤依然可見書法在生活中的根深蒂固之展現。

形聲字最大的好處，便是突破了象形、指事、會意這些純綷表意的有限性，擴大爲表音的多重可能性，造字的方便性增強，幾乎漢字中的形聲字，佔了百分之九十，可見其數量之大。先民們生活因形聲文字語言的增加而造成思維幅度的極速擴張，帶來了生活質量的提昇。其特質如下：

A、以偏旁造字，可造出成百上千的字，如：

（a）「木」，材、林、枯、樹、楓、棟、梅、桃、李、……等。

（b）「氵」江、河、漢、淅、汝、漲、溪、

4

灘、渭、⋯⋯等。

B、以象形、指事和會意的方法難以造出表示內在心理活動與潛藏思想感情的字而以形聲字，則輕而易舉地完成數百個新字，如：

(a)「心」忠、志、愚、想、忘、忍、怒、慈、悲、⋯⋯等都與「心」有關，兼有象形和音聲的形聲字。

(b)「忄」情、惶、悟、惜、憾、愧、惟、恭、慕、⋯⋯等也與「心」有關，兼有象形和音聲的形聲字。

c、形聲字的形旁與聲旁的配合，主要有以下六種方法：

(a)左形右聲：湖、惜、鈴、鐵、柑、橘。
(b)右形左聲：功、期、歌、領、鴿、鵬。
(c)上形下聲：芊、笸、宇、霞、空。
(d)下形上聲：集、婆、想、烈、架、盲。
(e)外形內聲：圍、圓、府、閣、閼。
(f)內形外聲：聞、問、閩、鳳、辯、國。

這種在二次元平面上，藉由上、下、左、右、堆疊而成的以偏旁、符號、或獨體以爲單位，參以「形」、「聲」交用並置組合而成的形聲字，其組織繁雜，字群眾夥，可見形聲字是六書之中「能產性」最強的一種造字方法。

形聲字的創造與發明，讓漢字的數量在一夕之間，「孳乳浸多」，形成了一個龐巨的文字大寶庫；漢字由形（象形）、義（指事、會意）與音（形聲）三者組構形成的字庫典藏，遂形成漢民族文化的重心與核心。

書法展覽（圖片／張炳煌老師提供）
書法在走向藝術性的表現之後，與一般庶民的生活漸漸拉開了距離，可是它卻透過展覽，向民眾展現書法傳統文化的親和力，不至於讓書法和生活脫節。（洪）

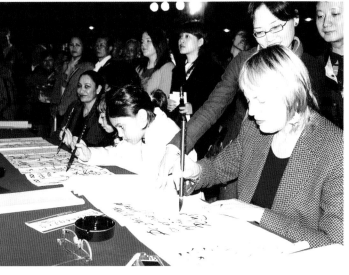

洋人寫書法（圖片／張炳煌老師提供）
書法藝術是中華文化的固有傳統之一；在世界上屬獨一無二的藝術門類，值得宣揚推廣；讓洋人來寫書法，拿著毛筆寫洋文，有其趣味性，也可讓洋人體會書法的獨特性。（洪）

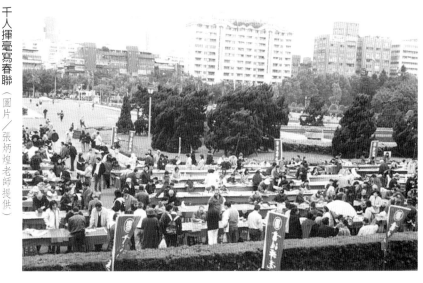

千人揮毫寫春聯（圖片／張炳煌老師提供）
書法在現今生活中最容易和民眾有所接觸聯繫的，莫過於春節書寫春聯。春節是中國人的傳統習俗，居時家家戶戶都得張貼春聯，更新氣象迎新年。但由於工商社會和傳統文化漸行漸遠，只能在年節將近之時，號召千人揮毫寫春聯應景，藉由這樣的活動回味往昔的生活興味，也讓書法與現今生活還保有一點關係。（洪）

# 漢字書法藝術的生活實用性與材料載體

數千年來漢民族使用漢字，生活周遭無時無地不存在漢字的影響，故漢字作為中國書法的載體，它與漢民族的生活是如此形影相映，無可切割。

從對大量出土的文物考據中，我們清楚地看到，先民們在書寫漢字的時候，是如何地以一種既嚴肅而又藝術，既虔誠而又審美，既實用而又裝飾的態度去對待，它包括刻畫在山壁岩石上的刻畫文字，或是描繪在土質陶器上的符號，抑或是龜甲獸骨上的契刻卜辭，以及刻模澆鑄成青銅器上的金文和碑石磚瓦的鑿痕，另如刻在玉器上的文字、書寫在竹木簡上的家書、或布帛上的書法記號，乃至後來為臨寫的木刻法帖等，只要浮

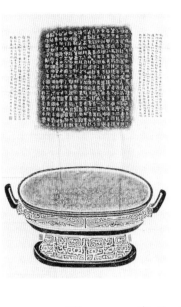

西周《散氏盤銘文》 大篆 拓本 134×70公分 散氏盤
藏於台北國立故宮博物院

古人書寫的材質載體，大都和生活的東西有關，如陶文寫在陶器或陶片上，甲骨文寫在龜甲獸骨上，金文寫在青銅器上，這些東西都是上古社會人民的生活用品，可見書法與生活的關係是多麼密切。如圖《散氏盤》鑄於西周晚期，底部有銘文以當時流行的大篆文字鐫刻，是西周時期一個重要的金文文獻。（洪）

現出漢字的形象，便帶著它書法藝術性的審美面容。

漢字書法藝術性的產生，最初的目的，無非是思想的溝通與交流，亦即首先以實用與行草書體，故漢字書法除藝術性的價值外，生活的實用性實為其發展的基礎。

A、陶片漢字的生活性，以陶片上的八分書為例：陶文的刻畫文字，代表不同部落所擁有的個別風格特徵，早期先民的生活即具備多元文化的人格特質。

B、龜甲獸骨上漢字的生活性，以甲骨文為例：甲骨文書法，目的在占卜問事，先民的生活有一種多神論與自然崇拜。

C、青銅器上刻鑄的漢字生活性，以大篆金文為例：大篆金文為先刻成範而後以青銅澆

鑄而成，青銅文字多酒器與禮器，文字內容都與商周先民的生活飲食與禮儀有關，文字象形趣味濃厚，樸質可愛具有極高的生活性與藝術性。

D、石刻碑碣上漢字的生活性，以小篆為例：秦代小篆標準字的頒布，象徵文字統一，取代各種寫法的六國文字，生活形態與思維隨之改變，文字統一促進更多的交流，視野和思緒也隨之開闊許多。

E、瓦當磚文上漢字的生活性，以篆書裝飾文字為例：先民們在瓦當與磚上都裝飾有文字，內容多為吉祥文字。

F、竹簡書法上漢字的生活性，以隸書為例：竹簡上的漢字，做為書信與日用之書寫頻繁，漢代最多，它以隸體為主，是篆書減省的結果，文字的使用趨向簡易快捷，隸書便是在這種需求下，改變或減省小篆繁複與

西漢 馬王堆帛書 湖南博物館藏

所謂帛書是寫在布帛上的文字，也就是書寫的質材載體是布帛，和生活中的衣飾有關。馬王堆的帛書非常著名，其用筆粗壯樸厚，結體方整、端莊凝重，有遒勁圓轉的韻味。而現代人也有直接將書法寫在衣服上的，或者是將文字繡在衣布上。以布帛為書寫的載體，大概從古至今都會持續下去，只是呈現的方式不同罷了。（洪）

今之陶文（許佩珊攝影）

將書法寫在陶板或陶瓷器上，古今都可用，現在更是形成一種藝術，顯得雅致不俗。如圖「石頭出版股份有限公司」的招牌就是寫在陶板上的，由書家李蕭錕先生所書，可謂今之陶文。（洪）

今之金文（洪文慶攝影／文）

將文字鐫刻在青銅器上，雖說是上古社會的產物，但今之現狀仍到處可見將公司行號鐫刻在銅板上，顯得亮眼而貴氣，可謂今之金文。

今之刻帖（李蕭錕攝影）

為了保存古代名書家的書跡，以木板刻成書帖、拓印以流傳並保存，是古人常用的方法之一，是以古代許多書家的書法才得以保存並流傳至今，如張旭、歐陽詢、虞世南等。木板在庶民的生活中亦是較便宜且容易做到的。用它來書寫或刻成書帖，都是較便宜且容易取得的材料之一，圖是于右任的草書木刻聯屏。（洪）

過度雕琢的弊病，同時也捨棄篆體過多的裝飾性，故實用性更強。

G、木簡書法上漢字的生活性，以楷書為例：木簡上除行、草、隸體之外，也有楷體的墨跡遺物。楷即楷模、法則、標準，楷書和漢民族守法、尊法的態度結合在一起，凡事講究法度，不能踰距的生活態度。隸書橫劃過於水平，書寫不易，其挑起的波磔書寫時亦嫌緩不濟急，故而產生了點畫明快清晰的楷書，楷書的出現，使中國文字定於一，不再更變，形成穩定的書寫符碼，自唐代以後一直沿用到現在。

H、帛書上漢字的生活性，以行書為例：帛書即寫在帛布上的文字，最著名的是西漢長沙馬王堆出土的帛書，內容書寫與氣功有關之史料。行書較之草書工整，比起楷書，因其連筆性更為快捷，行書如行雲如流水，自在無礙的特性，感染著漢民族任運自在的性格。

I、木刻書帖的漢字生活性，以草書為例：宋代淳化年間，為流傳並保存歷代名書家書跡，故刻畫製作《淳化閣帖》。在《淳化閣帖》中，草書以張芝、王獻之帖為代表。草書中的章草，是對隸書快寫要求的產物，今草則是對章草的改進，草書的快捷減省了時間與空間，較之行書更具實用性，後來，分化成大草和小草，大草即狂草，偏向書家自我的表現，其實用性下降，而藝術性增強；小草則因字字不相連，它與行書的偏旁和部首相伴，作為行書的偏旁和部首相互作用，緊緊相伴，幸運地保留至今，今日所謂行草書，流行既廣且久。

書寫的材料載體，都是從生活中取得，從最早的甲骨、陶片、青銅、竹簡、木刻、錦帛、紙張等，無一不是當時生活中容易取得的材料。而今書法藝術的載體，也是各種材料都有，那是一種傳統的延續，也是一種新時代的藝術挑戰與展現。

# 書法與飲食文化

在中國人的生活中，食、衣、住、行的排序，吃食排首位，可見它的重要性，故有特別寫短札致謝：文中充滿濃郁的人情味，因此「民以食為天」的諺語出現，其意思是在提醒讀來倍感溫馨。又如北宋蘇軾的《寒食帖》，在位者：治理國家的首要任務就是要讓人民講他到黃州的窮途潦倒，其中寫到「空庖煮吃飽，那是天底下最重要的事。寒菜，破竈燒濕葦」，那知是寒食，但見烏銜

那麼飲食和書法有何相干呢？不寫書法紙。……」蘇軾用「空庖煮寒菜，破竈燒濕與生命的肥瘦增損無關，但是許多盛名的書葦」的飲食方式來說明他的窮困悲涼。而且法作品卻記錄了飲食之有無的精神狀態，有這篇《寒食帖》還被譽為天下三大行書之愉悅，也有悲傷，其悲喜卻能令人感同身一，可見飲食的精神狀態與書法的關係是密受，那正是飲食與書法的直接或間接的關係切的。了。譬如五代楊凝式的《韭花帖》，記述朋友就現代來說，書法與飲食的關係更形密在初秋早上餓贈他新鮮的韭菜，讓他在醒來

切，因為飲食產品多樣化，其包裝更需要書法的裝飾和區別，尤其是茶、酒這類具有悠正感飢餓之時，即能嗜到韭菜的美味，因此

---

五代 楊凝式《韭花帖》 紙本 27.9×28公分 藏地不詳（羅振玉版）

《韭花帖》直接寫吃韭菜的美味，用筆委婉生動，全篇的字距與行距都拉得很開，顯得蕭散疏朗，應是吃飽後精神愉快的產物。（洪）

---

禪畫與茶 （李蕭錕作品／文）

在喝茶環境裡搭配帶禪趣的掛軸與書體內容相襯，是茶文化裡不可或缺的東西。

---

北宋 蘇軾《寒食帖》局部 約1082年 卷 紙本 33.5×118公分 台北故宮博物院藏

《寒食帖》是蘇軾一生中行書的代表作，在窮困潦倒中寫其悲涼又悲憤的心緒，完全在書法筆勢中展現出來。（洪）

久歷史與文化的產品，其性質、地域和書法的連結，更是關係匪淺。

## 一、書法與茶

古代中國人的飲茶習慣，不獨於茶有醒腦、提神、治病等藥理作用之外，它還具有豐富的文化內涵。

唐代陸羽的《茶經》論述飲茶的功能、理論技法、及其文化內涵等，被尊為「茶聖」，中國的飲茶文化，甚至影響到西方，所謂「午茶時間」，另外流入日韓，而成為世界著名的《茶道》，禪茶一味（如「一掛物」），禪與茶、禪法書與茶都被昇華為一種性靈的淨化、精神的解脫之道。宋畫家張擇端在其《清明上河圖》中繪有茶肆店舖，可見茶文化在中國人生活中所佔的地位。

飲食店的書法招牌 （洪文慶攝影／文）

日本深受中國文化影響，漢字的書寫迄今不衰，尤其在鄉下或老街上，許多餐廳或飲食店大多用漢字書寫作為店招，如圖奈良井之老街的「松板屋」白紙黑字的店招和環境搭配得乾淨素雅，令人賞心悅目。

北宋 蔡襄《茶錄》局部 1052年 拓本 上海圖書館藏

《茶錄》是書法家蔡襄於皇祐年間所寫，為的是回答宋仁宗對於茶類品鑑的問題，可說是學習鑑賞茶的極佳入門作品，是茶與書法的關係所產生的經典作品之一。（洪）

茶坊之中除名人匾額外以書寫有關茶經、茶史、茶趣、禪茶相關的內容之書法掛幅最多，茶葉包裝也以名家書寫其上，更令人賞心悅目。

坐片刻 （李蕭錕攝影／文）

「坐片刻」三字刻在茶壺上，有喝茶稍事休息的意思，現代人在茶壺或茶杯上刻字，多與現代人的生活情趣有關。

茶包裝 （洪文慶攝影／文）

飲茶富有文化內涵，因此茶葉的包裝也特別講究，通常都用書法來表現，像「東方美人」茶或「三薰茉莉綠茶」字體娟秀，很能表現東方茶文化的優雅質感。

## 二、書法與酒

先民造酒飲酒之歷史源遠流長，當先民學會稻麥耕種之時，應該就懂釀酒技術。歷史記載，古文字與酒及酒具關係最多最密切

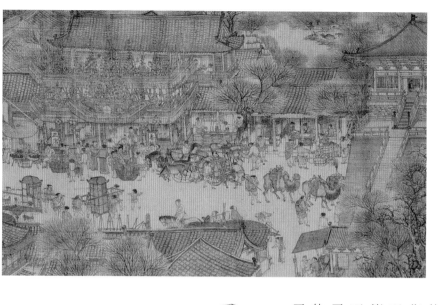

的，當屬殷商青銅器之酒器和銘文，如尊、方彝、壺、爵、觚、觥、盃等。書體象形意文》、懷素的《自敘帖》都是在酒酣之際，酩酊之後作書，懷素被稱爲「醉素體」、「醉味濃厚，造形莊嚴中，透露一種商人的開闊氣度。製酒或釀酒的歷史，酒與書法名作的故事傳頌最多，最膾炙人口的是東晉的杜康最爲著名，以酒與書法，以被稱爲「酒聖」的王羲之書寫的《蘭亭序》，其中提及「曲水流觴」，便是修禊雅事，飲酒賦詩的例證，相傳王羲之酒後乘興所書，一揮而就，隔天再書已失其神，《蘭亭序》甚至成爲中國書史上的「天下第一行書」，可以說，酒是間接成就了這份佳緣。

另外，書史上記載唐代書家張旭、懷素亦好飲酒，他們都善於狂草，張旭的《千字僧」，他且自言「飲酒以養性，草書以暢志」，特別是書寫恣意放懷、馳騁狂狷的狂草書法。

又有關酒的包裝，酒名的書題，通常都是名家書法表現的重要舞臺，影響所及，日、韓等國更爲重視、書體與整體設計發揮的淋漓盡致。

## 三、書法與其他食品包裝書題

亞洲地區，包

酒包裝 （洪文慶攝影／文）

酒之包裝通常都是書法表現的空間，在盒裝上或瓶上紙標都可以展現書法之美，如圖「酒鬼」兩字，愛喝酒的人通常被稱爲酒鬼，醉後失態，舉措張揚，酒名以草書來表現，其狂樣恰如其分。

書法與和菓子包裝 （洪文慶攝影／文）

日本的和菓子非常注重包裝，而且多用漢字書法來作裝飾，如圖之和菓子包裝盒就直接書寫「大文字」三字，顯得特別而醒目。

括台灣、中國大陸、日本、韓國等地，各類食品包裝於近年都極為講究，名人書法書題是不可少的內容，作為包裝設計主要標題字，如速食麵的包裝，香煙盒的包裝所引起的消費慾望與購買選項的重要市場指標。是中國漢字書法的魅力，那種毛筆書寫的律動與任運自然，適與現代人過於機械規律化的緊張生活與壓力，生起調和的平衡作用。

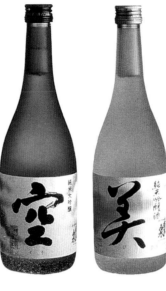

日本酒包裝（李蕭錕攝影／文）
日本酒的包裝極講究完毛筆書寫的筆趣和墨趣。

藥袋包裝（李蕭錕攝影／文）
帶有圖案設計味的楷隸之間的標籤字，是早期台灣藥物外包裝的典型書體。

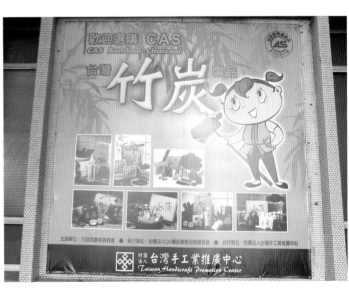

書法與產品包裝（洪文慶攝影／文）
竹炭在最新科技的處理下，參雜在吃的、喝的、用的各種產品中，「竹炭」兩字的書寫，在各種產品中有不同的風情。

茶莊邀請函（李蕭錕攝影／文）
經營茶葉生意的茶莊之邀請函，也用毛筆展現其文藝內涵。

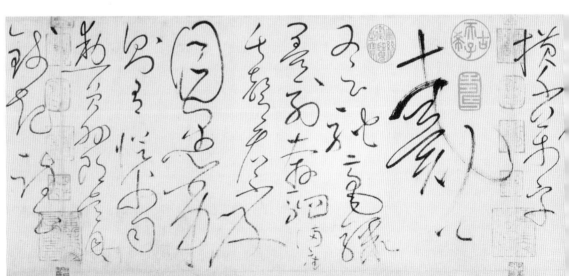

唐 懷素《自敘帖》局部 777年 卷 紙本 28.3×755公分 台北故宮博物院藏
懷素亦愛喝酒，有「醉僧」之稱號，所書狂草與張旭並稱，《自敘帖》是其代表作，後人評它「奔蛇走虺勢入座，驟雨旋風聲滿堂」，亦是書法與酒的關係最佳代表之一。（洪）

# 書法與衣飾文化

俗話說「佛要金裝，人要衣裝」，這句話表現了衣服飾物在我們日常生活中的重要。漢字的象形特質與圖案趣味，很適合用於日常衣飾的圖案設計之中。其實，在我們日常生活之中常可見到傳統布飾、刺繡、枕巾、鞋帽等有文字裝飾在其上，甚至櫥櫃、桌椅等也常以漢字書法作爲裝飾的主題。由於漢字的特殊造型及生活介入，爲衣飾文化帶來更多的審美價值及豐富內涵。

**帽飾金字**（李蕭錕攝影／文）
帽旁的金飾有醒目的楷書「狀元拜相」，意謂孩子將來長大能當狀元，進而拜相，達到富貴的極至。

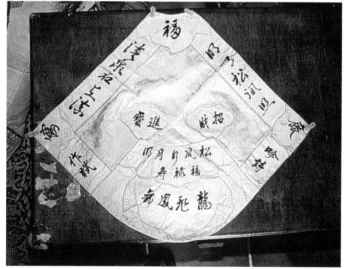

**書法小包**（洪文慶攝影／文）
書法在現代生活中日漸成爲顯學，紛紛被用於各種飾物上。新的設計賦予書法新的現代感，如圖書法小包用懷素的《自敘帖》作裝飾，連綿的線性書體產生一種動人的美感。

**刺繡肚兜**（李蕭錕攝影／文）
肚兜也是傳統文化中極特殊的衣飾之一，作者無所不用其極地發揮他的書法長才。

**刺繡披巾**（李蕭錕攝影／文）
少數民族早已接受漢文化的濡染，一樣用雙喜字來表現他們對喜事的歡喜心意。

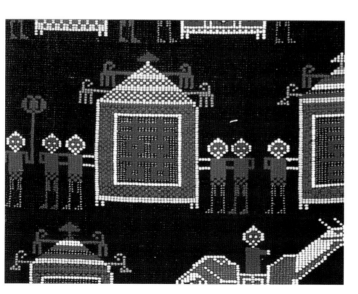

**煙袋**（李蕭錕攝影／文）
老式的煙袋上也題有「雲煙變幻」，暗指人生無常如雲煙之變幻。

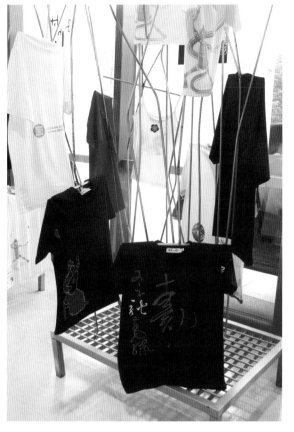

書法Ｔ恤、書法絲巾（梁素珍攝影）

台北故宮以其藏品印製Ｔ恤和絲巾，展現文化創意的美感與文化深度，同時又清楚的標示出中國風和現代感，深受外籍旅客的喜愛。（洪）

太師椅（李蕭錕攝影／文）

太師椅背上刻有「福」字，是平民百姓對命運的一種祈禱，藉由坐福椅而得鴻福。

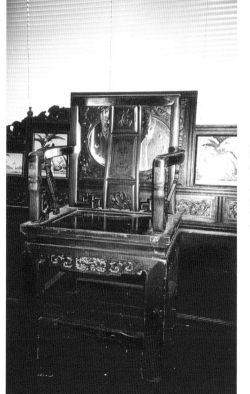

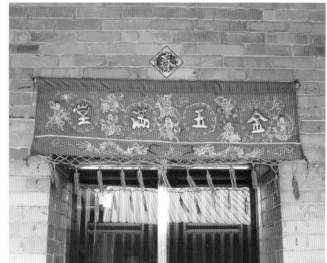

八仙彩「金玉滿堂」（洪文慶攝影／文）

習俗中家有喜事，通常都會在門楣上懸掛八仙彩以討吉祥和避邪，此八仙彩上繡有「金玉滿堂」，期冀錢財滿屋，無憂無慮。

13

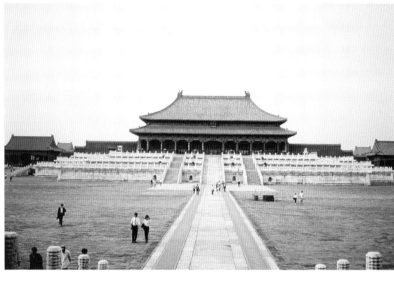

（黃文玲／攝影）

北京故宮之太和殿（洪文慶／攝影）

北京故宮建築群
北京故宮是中國最大的傳統建築群，每一個建築，不管是殿或宮或小門，都有題區，以為辨識，像太和殿、延和門，採同一樣式藍底金字、金框，貴氣而威嚴，甚至每一個院落的小門板也都有書寫，如圖寫著「吉慶長久」，希冀進出的人都能吉祥長命。（洪

北京故宮之一角（洪文慶／攝影）

北京故宮之延和門（洪文慶／攝影）

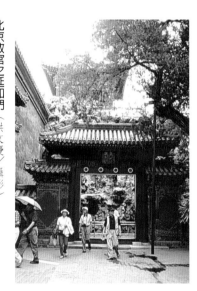

漢字書法在中國人的住屋生活空間中關係最為密切，傳統的宮殿建築、寺廟建築、祠堂建築，乃至一般民宅或園林，或多或少都能看到書法無所不在的情影。由屋外進到室內的第一印象，通常都是門聯與匾額，室內則有廳、堂、殿、閣、樓等的書題，商店或其他營利場所也都流行以漢字為主的市招，甚至是請名家書寫或鐫刻的牌匾。

漢字書法表現在建築物中的，主要是以包括匾額題署、楹聯及部分建築附屬物的裝飾性書法文字。

一、書法與宮殿建築
最早的建築裝飾性書法文字，應屬瓦當文字；而漢字書法在傳統建築物中，作為一種視覺辨識與裝飾美的功能，最醒目的還是宮殿建築中的殿、堂、廳、閣、門面上的巨

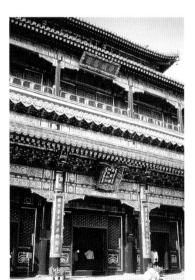

北京雍和宮（洪文慶攝影／文）
雍和宮原為雍正皇帝即位前的府邸，後來登基為皇帝後就被改為喇嘛廟。其建築格式和清宮一樣，藍底金字、連建築上的題區、門聯都與故宮同一樣式；藍底金字、金框，顯出它非凡的身分地位。

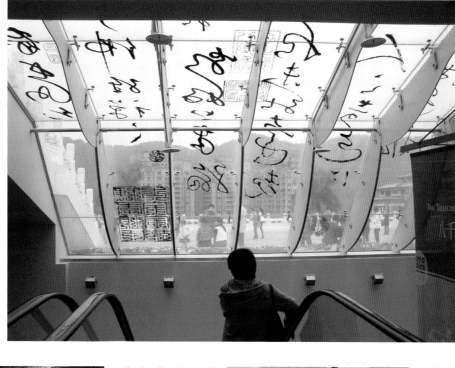

大區額。如明清故宮建築，自午門、端門至太和殿，再到其他各宮各館，最後通向神武門止，一路都題有牌匾，洋洋大觀，以金色邊框為主調，其裝飾性效果尤其強烈。台灣許多道觀廟宇亦多模仿其制，規模也不小。

## 二、書法與其他各類建築

除古代傳統宮殿建築多以書法配飾之外，其他一些舊式或現代建築也多喜用漢字書法作為命名書題的匾額和楹聯等，甚至在廳堂或室內或公共空間，掛上字軸做為裝飾，以增加該空間的書香氣質，諸如學校、館舍、摩登大樓、酒店、餐廳、醫院、報社、民居等。

在台灣早期的民居或洋樓，都將商號直接砌刻在門楣上，呈現台灣早期移民各自的建築風貌與文化水平。

## 三、書法與碑石牌坊

在我們的居住環境中，尤其是傳統老社區，很容易看見牌坊、紀念碑、界碑等特殊

**台北故宮的玻璃天窗**（梁素珍／攝影）

台北故宮新整修的大廳，大膽採用玻璃天窗，再加上將書法作品描繪於其上，除了採光之外，還有書法線性的圖案變化萬千，使得空間產生一種光影的美感，同時也標示出故宮的文化性，讓遊客忍不住抬頭觀賞。（洪）

**圍牆上的書法**（洪文慶攝影／文）

位於徐州路上的台大法商學院，其圍牆用書法磁磚做裝飾，每個牆柱貼一片，每片的書寫內容都不相同，有的是詩詞，有的是勵志格言，可在人們行走間收到教育的效果，而且讓書法與住的文化憑添動人的風情。

**民宅上的雙喜紅磚字**（李蕭錕攝影／文）

民宅上的雙喜紅磚字形極醒目愉悅，代表住宅的主人期望喜事連連。

**台灣大溪老街**（李蕭錕攝影／文）

台灣大溪老街外觀造形有歐洲建築的古風，兼具傳統建築特殊的沈穩內斂，以線條為主，書法題名更是一種別具東西文化交融後的人文精神特徵。

形式的建築物，這些牌坊、紀念碑所紀念的人物或事件可能都不盡相同，但中國式的牌坊絕對都以書法題寫，所題寫的書體也五花八門，在公共空間中極盡能事地施展著書法的魅力。

四、書法與公共工程

公共工程的部分，因爲在我們的生活空間住的文化裡面，其實有很大一部份是屬

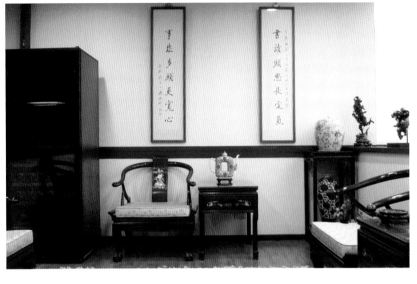

**家居客廳與書軸**（蔡秀敏攝影）

一般人家的客廳通常都會掛些書畫，以增加優雅的氣質，如圖之客廳擺設，一對書法掛軸讓空間增加書香氣息，也表現出主人高雅的品味。（洪）

中，不僅僅是住家而已，在住家的外面如社區、村里、城市，一圈圈擴大的範圍即屬公共空間；在公共空間屬於眾人之事的建設就是公共工程，如市政廳、學校、音樂廳、劇院、車站、體育館、遊樂場所、隧道、橋樑、水庫等等，而這些公共工程，亦爲名人愛題記之處，也是書法展演的極佳場所。

五、書法與楹聯裝飾

**餐廳的書法裝潢**（洪文慶攝影／文）

以書法爲裝飾早已蔚爲風潮，不同的材質顯現不一樣的風格，台北某家餐廳就將書法作品鎸刻在玻璃上，做爲壁面和燈柱的裝飾，透明、潔淨且現代感十足，在燈光的照射下，也顯得虛幻迷離，增加了用餐的氣氛。

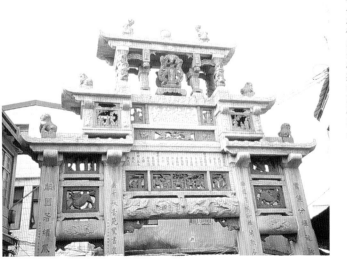

**金門街道的牌坊**（李蕭錕攝影／文）

金門街道的牌坊設計，多以金色爲書，體現「金」門之金色風華，饒有情趣。

**龍門石窟之入口處**（李蕭錕攝影／文）

公共工程通常都有名人題記，亦是書法展演的極佳場所。如圖是龍門石窟之入口處，其橋樑隧道的題署，頗具北碑方整雄建的陽剛氣息。

楹聯是傳統建築裝飾，無論宮廷、寺廟、民居等地方，都有書法楹聯裝飾，不同的地位、名望、知識水平都顯示其不同的內容與表現手法。可以說楹聯是傳統中國建築文化或是書法文化中非常重要的一個要件顯項。

楹聯少者兩字，多者數十字，單行不夠時，還可折爲雙行、三行乃至更多行數，但必須左右對稱平衡，分別由外而內書寫，如雙龍護門，故稱之爲「龍門對」。

廣州陳家祠堂之門聯（洪文慶攝影／文）
陳家祠堂又稱陳家書院，是廣州著名的祠堂建築，共三進五間、九堂六院，佈局完整，裝飾精巧，富麗堂皇而又氣勢雄偉。其大門口的門聯也和建築呼應，巨大而彰顯，正是大戶人家的氣象。

龍門對（李蕭錕攝影／文）
龍門對以中間的門户爲中心，由外而內書寫，平衡且對稱。龍門對聯的數字綿長，只能雙排式構圖，是一般楹聯平面構圖的展延。

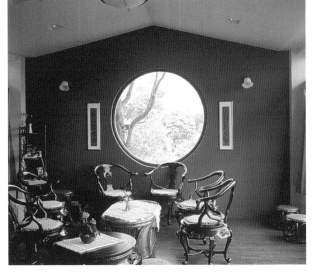

與誰同坐軒（李蕭錕攝影／文）
「與誰同坐軒」道出書齋主人的廣結善緣。

## 六、書法與書齋齋名及堂號

文人士大夫通常會對自己的書齋或住屋，取個齋名或堂號，以表現自己的心志或喜好，有時是自己書寫，有時是請朋友題寫，也算是一種交情往來。書齋齋名與堂號，以明代文人藝術家文彭最多，他又擅於篆刻，所刻堂號、齋名都於印章石上來，文人興起，爲自己的書齋、堂館命名，並書寫匾額，此後，書齋堂號匾額大盛。

一般店舖商家也極講究，北京著名的榮寶齋，台灣的小書齋等，都以名家題寫。

日本的「文林堂」（李蕭錕攝影／文）
日本的「文林堂」題額是前衛書風，表現出現代意識的新觀念。

# 書法與行的文化

生活中除了食、衣、住之外，行也是很重要的一部份，尤其是現代人的生活，行的

**西藏拉薩機場**（李蕭錕攝影／文）
西藏拉薩機場漢字和藏文並列，標示出不同區域的文化，有趣極了。

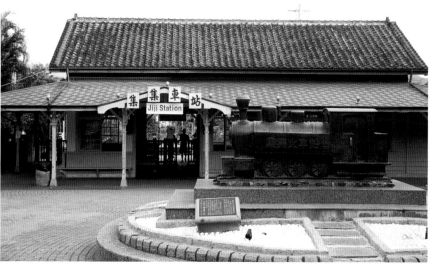

**集集車站**（賴榮祥攝影）
車站是重要的行止所在，書寫的標示必須清楚，因此它也是書法展演的重要場所。集集支線是台鐵著名的觀光鐵路，車站依然保持日式舊樣，站名的書寫也是老式的楷體，厚重穩定。（洪）

**下圖：三輪車看板**（李蕭錕攝影／文）
早期的三輪車被用在復古老街的觀光新趣點上，文字書寫成為廣告看板，一如公車的車體廣告，也是現代廣告無所不在的明證。

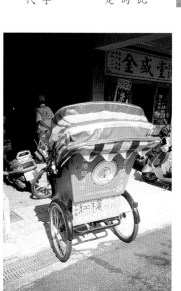

**大學之道**（李蕭錕攝影／文）
華梵大學的路標是刻在大石頭上，以書法標示的「大學之道」既是路名，也是警語與文化的宣示。

陽明山國家公園
Yangmingshan National Park

陽朔碼頭（洪文慶攝影／文）

陽朔山水和桂林齊名，兩地被一條灕江串聯起來，遊
陽朔通常都搭船前來，遠遠看到「陽朔」兩個紅色大
字便知目的地到了。可見書法在行的文化中之重要
了。

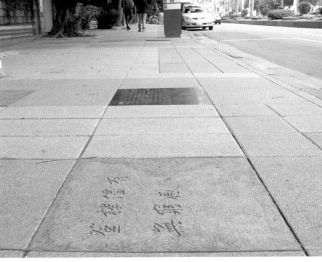

部分佔據很多的時間。交通工具的進步和快
速，使生活圈不斷擴大，我們每天要出門工
作、上學、辦事情、探親訪友、生活雜事等
等，偶爾要外出旅遊，或出國旅行，忙碌的
生活要透過「行」來完成。因此，交通工具
與道路規劃設計都必須透過文字來讓人民知
所進止，如車站站名，站牌、地名、街名、
車輛公司名號、公共汽車路線名等都是漢字

書法不可或缺的展演場所。這是中國漢字書
法在戶外除摩崖石刻、景觀之外，最貼近人
民生活的行的文明。

上圖：陽明山國家公園（梁素珍攝影）
陽明山國家公園的界牌用書法來表現，使其標示別具
一格，很能表現自然的態性。（洪）

路上的風景（洪文慶攝影／文）
台北市中山南路人行道上，為紀念文學家而將他們著
名的文句或詩詞鐫刻在路面上，讓人一路走一路閱
讀，使行的文化添加文學風采，成為路上動人的風景
之一。

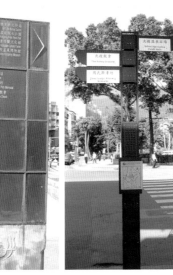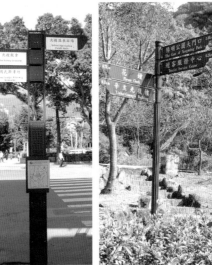

各式各樣的路標（梁素珍攝影）
路標指示方向和位置，在行的文化中是很重要的一
環，文字書寫當然不可或缺。現代路標多使用印刷體
字，如圓體、明體、粗黑體等，容易讓人辨識，達到
指示的功能。

（林茂榮攝影）

# 書法與教育文化

漢字書法的生活化、實用化、乃至藝術化之整體生活功能，除去食、衣、住、行之外，尚有育（教育）和樂（娛樂）；教育則以學校或社會中印刷之與漢字書法有關的出版品。

學校的教育中，最直接的當然是教授書法的課程，包括書寫和書法史、書法理論、書法美學及其他相關的書法知識。

這是直接而集中的書法教育。

但在電腦及網路資訊崛起後，書法這種傳統文化的教育逐漸式微，而其知識的傳播所仰賴的便是社會中的印刷出版品了。

漢字書法自

## 書法書籍的出版品 （洪文慶攝影／文）

書法教育雖然在逐漸沒落中，但民間仍有許多有關的書法書籍的出版品在補充這項傳統文化式微的空缺。相關書籍通常都直接用書法作品作封面，不但直接而美觀，如圖書法史和書法圖片豐富的書籍，用各種書體作封面，顯得美觀大方，也與眾不同。另上圖介紹書法家與書法作品系列的書，具欣賞與認識的功能，有助於書法教育的普及。

來便與印刷書籍關係密切，包括書籍的封面題簽、內頁版權頁的設計，書局公司行號的收藏章、店號齋館名字，都集中書家名筆之精要，表現於上。另外中國傳統文人喜愛的信箋尺牘，魚雁往來的信封信紙等，也都請名畫家名書法家起稿製版、印製其上，較考

## 古籍字帖 （李蕭錕攝影／文）

古字帖的題簽，在用毛筆書寫的當下趣味是視覺美感的焦點，也是考驗書題者的書寫功力。

## 媽祖刊物 （李蕭錕攝影／文）

「媽祖」是台灣人民最大的信仰中心，信徒廣眾，日據時代出版的刊物「媽祖」，其封面題字是有「版畫味」的蘇東坡體。

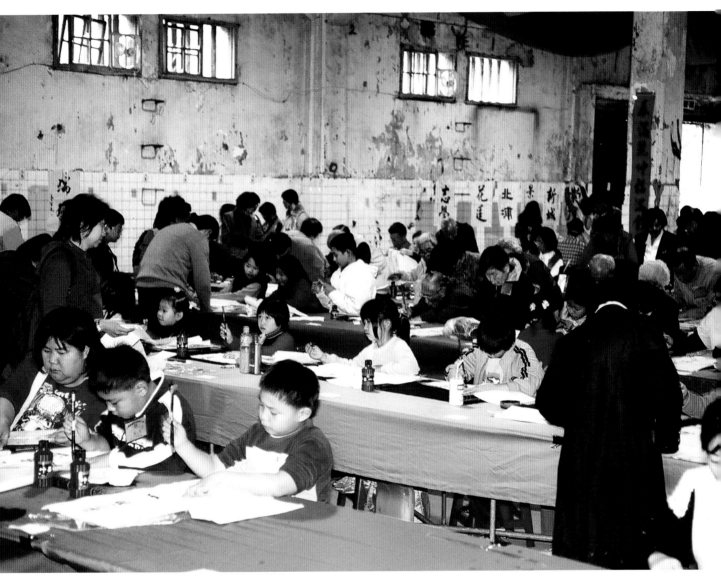

究的有「北京箋譜」、「十竹齋箋譜」、「榮寶齋箋譜」、「朵雲軒箋譜」等，而傳統教育文化中最具代表性的便是包括楷、草、隸、篆等書體的「千字文」書法。

上圖：**書法教育**（圖片／張炳煌老師提供）
民間的書法教室或偶爾舉辦的書寫盛會，提供了延續書法教育這項傳統文化的命脈。（洪）

**尺牘信封**（李蕭錕攝影／文）
傳統的信封信箋都會印上一些裝飾性的圖案或書法，使信封信箋顯得古意盎然而添增文化氣息。

**卷軸題簽**（李蕭錕攝影／文）
書畫卷軸題簽，要請專家親自為之，可使其價值倍增。

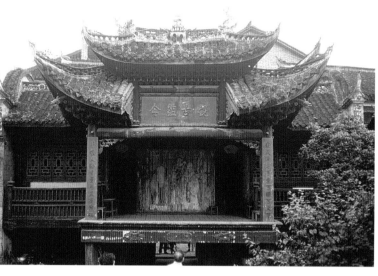

# 書法與戲曲文化

傳統的娛樂文化，基本上是以戲曲為主，包括崑曲、京劇或各地的地方戲曲。戲曲是早期廣大民眾主要的娛樂來源，並且透過戲曲學到許多有關文化的事物，譬如「忠

**鳳凰古城　朝陽宮之戲台**（洪文慶攝影／文）

朝陽宮是一座道觀，現改為文物展覽場所，其戲台建築非常特別，和大門合在一起，面對正殿，進出都要從台下經過，建築古色古香。戲台上有「觀古鑑今」區額和對聯「數尺地方可家可國可天下，千秋人物有賢有聖有神仙」。戲台的對聯講的都是戲與人生的關係，即使沒有演出，區額和對聯的書法亦可欣賞，而其內涵所傳達的意義常常可以啟示人們。

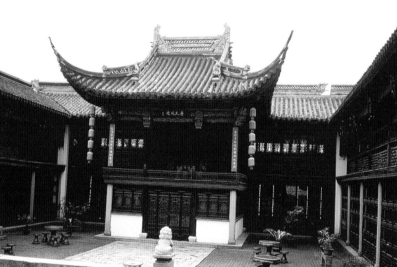

**蘇州　中國崑曲博物館的戲台**（洪文慶攝影／文）

蘇州崑曲博物館原是清末山西旅蘇的晉商集資所建，佈局嚴整，是明清時代會館建築的典型，也是目前保存較好的一座會館建築。其第二進為戲樓，以戲台為主，正面和東西兩側皆是看樓，有飛簷和雕欄裝飾，富麗輝煌，可見當時的看戲文化。戲台上有「普天同慶」區額和對聯「裝誰像誰誰裝就像誰，看我非我我看我也非我」，正是書法與戲曲直接的對應關係。

**湖南衡山　南嶽大廟之戲台**（洪文慶攝影／文）

南嶽大廟是中國傳統廟建築的典型之一，占地寬廣，佈局嚴整，由中軸線的主建築和東西兩側的建築群組成，與泰山岱廟、嵩山中嶽廟並稱於世。該廟始建於唐開元年間，宋增建之，後代續有增修。現在的大殿為清光緒八年（1882）時重建。較特別的是它的戲台和魁星閣合在一起，上面的門窗繪有戲曲人物，多采多姿，其上有「古往今來」區額和對聯「凡事莫當前看戲不如聽戲樂，為人須顧後上臺終有下臺時」，雖是戲台對聯，卻也是人生哲學的警語。

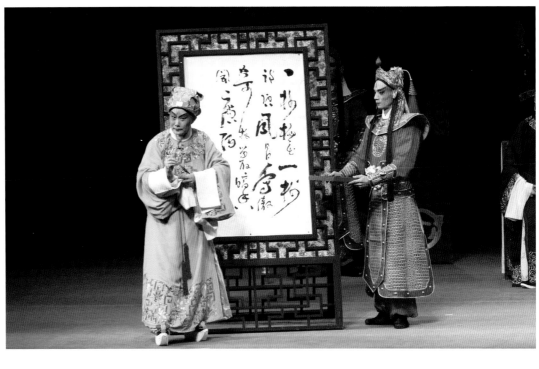

「孝節義」這種文化精神內涵，戲曲的傳播和潛移默化的感染力，則遠遠超過八股教條的講示。所以在談傳統文化的相關議題，戲曲是絕對不能落掉或錯過的主題之一。

書法和戲曲文化的淵源甚深，從元代雜劇興起之後，文人相繼投入戲曲的撰寫和製作，使得戲曲的文化內涵日漸豐富，當時的劇本撰寫一定都使用書法，我們不知當時著名的元雜劇劇作大家關漢卿、王實甫等的書法寫的如何，但知道明代的徐渭（寫過雜劇《四聲猿》）就是一個著名的書畫名家。（其

書法作品可參考本系列出版之《徐渭》專輯，即使是演出的名角，也常為了增加表演的內涵而勤習書畫，以豐富其文化底蘊，使他們的表演更具深度，如民初的京劇名角梅蘭芳、余叔岩、稍晚的崑曲名家俞振飛、現代的岳美緹等，他們的書法就都寫得很好。

另外，在戲曲的硬體設備上，如戲台或舞台設計，也都少不得書法的裝飾。而現在戲曲的演出較重視宣傳手法，在戲曲海報方面也常用書法題寫，使這項傳統文化更具美感和深度。（補文／洪文慶）

**書法與戲曲** （圖片／國立國光劇團提供）

傳統戲曲常演出才子佳人的戲碼，戲中少不得書信往來或書生赴京趕考，便要紙筆的題寫，有些是當場揮毫書寫，以增加戲劇張力，如圖係京劇名角裴艷玲演出《鍾馗》一劇，當廷殿試，裴艷玲演出的鍾馗即席揮毫寫詩明志，獲得滿堂掌聲。於此可見書法與戲曲的深厚關係。（洪）

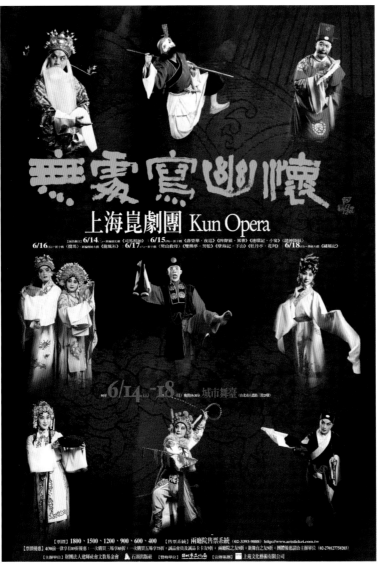

「無處寫幽懷」之戲曲海報 （圖片／建輝文教基金會提供）

書法與戲曲的關係，最常用在海報的題寫和舞台裝飾上，如圖上海崑劇團演出的崑曲海報「無處寫幽懷」，係書法名家李蕭錕所寫，頗有設計味道，暗暗吻合史劇新編的感覺。（洪）

# 書法與景觀文化

講到景觀，可能和遊樂有關，因為景觀一般指戶外山川的自然美景，那通常都是遊樂賞景的所在。而在戶外要和書法聯繫上關係，最有可能的就是摩崖刻石。在中華文化影響下的範圍裡，只要是名山大川的，便少之。

不了摩崖石刻，從東到西，從北到南，可說處處都有摩崖石刻。而談及摩崖刻石和名山記錄，使我們想到的是，在戶外景觀中，那是最大的書寫表現空間。茲舉一二例說明之。

（一）摩崖刻石以山東鄒縣「四山摩崖」

所書佛經最多，少數摩窠大字，達一人之高，氣魄宏偉，攝人心弦。而「泰山經石峪」之大字石刻，雖非摩崖，是刻寫在泰山之腹的平坡上，其石刻大字，每字約一尺餘，寬闊的字體所形成的空間感，輻射八荒，顯示出佛教無邊法力的撼人心魄。

唐 李隆基《紀泰山銘》（李蕭錕攝影）

《紀泰山銘》位於泰山岱頂大觀峰，它既是摩崖，也是碑刻，因它削壁為碑，是典型的摩崖碑刻，高13.3公尺、寬5.3公尺，共996字，是唐玄宗於開元十四年（726）封禪泰山時所書。碑文早已漫漶，今另行上金漆，為方便閱讀，卻也更增氣勢。（洪）

泰山經石峪（李蕭錕攝影／文）

泰山經石峪，分布於泰山斗母宮東北一公里處的山谷中，上刻《金剛般若波羅蜜經》，每字斗大約五十公分寬，現存約一千零四十三字，書體為隸楷之間。

桂林 獨秀峰之「紫袍金帶」（洪文慶攝影／文）

獨秀峰又名紫金山，平地拔起，孤峰矗立，是桂林市區著名的主山之一。峰上有清代張祥和所書之「紫袍金帶」四字，威嚴厚重，是桂林地區不可多得的摩崖石刻之作。

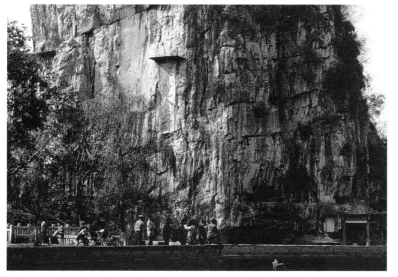

（二）名山記錄，多爲名人隨著旅遊名山大澤，而題字石刻於開闊的山崖峭壁之上，較著名的有泰山大觀峰，唐代玄宗皇帝李隆基所書的《紀泰山銘》，其處另有碑銘刻紀林

立，儼然一處巨大的摩崖碑林，身處其間彷若君臨城下，摩崖刻石，巍然矗立高山之上，猶覺氣勢恢宏。台灣金門島上有蔣介石先生題「毋忘在莒」四字，爲當地景觀添一特色。

金門「毋忘在莒」（李蕭錕攝影／文）

「毋忘在莒」四字，是蔣介石所書，刻於金門太武山上，原是激勵士兵以復國爲念，然時過境遷，字雖猶存，已失意義。此四字之書體屬柳公權書風，放大後卻頗有威懾之力，更添太武山之風光。

## 現代之石刻（梁素珍／攝影）

位於台北市郊關渡地區的台北藝術大學，將校名鐫刻在一塊大石上，放置於校門口圓圈，既古典又創新自然，螢符合「藝術」大學之風格。它模仿古代的摩崖石刻之方式，又選魏碑書體來表現，於開放的空間中顯得沉穩厚重。書法與景觀文化在古法今用中傳承不歇。（洪）

## 景觀街燈（梁素珍／攝影）

書法與景觀的關係，隨著時代的不同、觀念的更新而有不同的表現方式，已經不再拘限於摩崖石刻或碑刻，如圖之景觀街燈，以玻璃燈柱的形式展現，四面玻璃鐫刻不同的書體，詞意都是鼓勵人多讀書、珍惜時光之意，既增添路上的景觀文化，亦收書法與教育的功能。（洪）

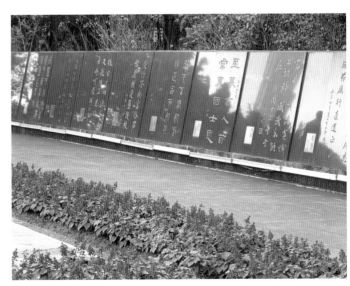

## 現代碑刻（洪文慶攝影／文）

台北國父紀念館側有孫中山先生銅像，銅像後有一整排現代碑刻，都是當代名人所書鐫刻而成，匯聚在一起成爲壯觀的現代碑刻之景觀。

## 山東鄒縣之四山摩崖（李蕭錕攝影／文）

山東鄒縣之四山摩崖，分布於崗山、鐵山、葛山等四座山峰附近，書體多爲隸書或楷隸之間。

# 書法與宗教文化

中國人原有的宗教信仰是萬物有靈論，後來發展出本土性的「道教」。然自東漢初期佛教傳入中土後，漸漸成為佛教的天下，從思想、乃至食、衣、住、行等生活各方面都深深地影響著中國人。同樣的，在文化方面也一樣到處看得見佛教影響的痕跡。於書法藝術方面，首先便是手抄佛經、或摩崖或碑石上刻經，產生大量的佛經抄寫藝術品，並且吸引許

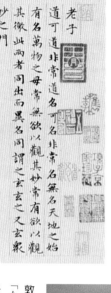

**寒山寺照壁**（李蕭錕攝影／文）
「寒山寺」三字的書體介於李北海、蘇軾、黃山谷、米芾的行書之間，優雅流暢。

**老子**
道可道非常道，名可名非常名。無名天地之始，有名萬物之母。常無欲以觀其妙，常有欲以觀其徼。此兩者同出而異名，同謂之玄，玄之又玄，眾妙之門。

天下皆知美之為美，斯惡已；皆知善之為善，斯不

**伊闕佛龕**（李蕭錕攝影／文）
伊闕佛龕是褚遂良的書法，立在龍門石窟的入口處，早已斑駁不堪。

**敦煌石窟金剛經**（李蕭錕攝影／文）
「金剛般若波羅蜜經」以楷體書寫，筆健而端正，明顯是唐人書風。

金剛般若波羅蜜經
如是我聞一時佛在舍衛國祇樹給孤獨園與大比丘眾千二百五十人俱介時世尊食時著衣持鉢入舍衛大城乞食於其城中次第乞已還至本處飯食訖收衣鉢洗足已敷座而坐時長老須菩提在大眾中即從坐起偏袒右肩右膝著地合掌恭敬而白佛言希有世尊如來善護念諸菩薩善付囑諸菩薩世尊善男子善女人發阿耨多羅三藐三菩提

**般若波羅蜜多心經**（李蕭錕攝影／文）
現代人也一樣以抄經表示虔誠和積累功德，然現代人的寫經與佛像繪畫裝裱結合後，更接近現代人的生活品味。

**侗寨石敢當**（洪文慶攝影／文）
「石敢當」通常都位於村寨的出入口或重要路口，用以擋煞、保佑平安，屬民俗信仰之一。圖是廣西程陽侗寨的石敢當，字體樸拙，在邊區少數民族地區，依然可見書法和宗教信仰的密切關係。

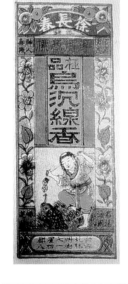

元 趙孟頫《老子道德經》局部 卷 紙本
24.5×618.6公分 北京故宮博物院藏
此卷是趙孟頫眾多抄經的作品之一，結體嚴謹、筆劃精到，全卷一絲不苟，是屬其晚年成熟之書風。（洪）

多書法名家抄經，如南宋的張即之、元代的趙孟頫等，尤其是後者，不但量多，而且書法藝術之精無人能出其右。

相對地，佛教對書法產生極大的影響後，亦刺激中國傳統的道教文化，使道教在抄經、寫經、刻經也流傳起來，從而產生大量的書法藝術精品。

## 一、佛教與書法

佛教與中國書法淵源既深且廣。佛教自東漢明帝傳入中國之後，中國書法為之注入新的血液，舉凡造像石碑的刻經，布帛紙張的抄經（如敦煌石窟寫經手卷）、寺廟匾額的題字，寺內禪意書法掛軸的裝飾等，豐富了佛寺建築的內容，也豐富了整個中國書法的參與，難以想像中國書法史將如何簡陋。

## 二、道教與書法

道教書法，多因佛教傳入之後，慢慢充實其內容，道觀內的建築設計與擺設、抄經拓印等，亦多受佛教影響。如元代書家趙孟頫書寫《道德經》，敦煌石窟內也有道教寫經流傳、刻碑也頗盛行，如河南嵩山高靈廟碑。

神威顯赫 （李蕭錕攝影／文）
道教書法來自唐代李北海的書風居多。

基督教與書法 （洪文慶攝影／文）
基督教屬西洋宗教，在傳入華文地區後，也要入境隨俗地用書法來標示教派別或書寫教義，和書法的關係就就維持在文字的功能上。

烏沉線香 （李蕭錕攝影／文）
「香」是宗教信仰中不可或缺的東西，它是與神溝通的媒介物，台灣早期「香」的包裝極美，以隸書體為主，莊重中帶一種民間信仰的通俗味。

# 書法與錢幣文化

錢幣的產生是因爲交易的需要。最早的交易是以物易物，這種行爲不可能產生大量交易或擴展遠地，但當人類的生活需求越來越多，生活圈也不斷擴大的同時，以物易物已無法滿足人們的需要了，因此便有錢幣的產生；再從銅錢到紙鈔，循序漸進。但不管銅錢或紙鈔，幣值的辨識都需要書法載明，所以在方寸之間就是一部濃縮的中國書法史。

仍可展現書法之美，而且錢幣在今天的生活中已是不可缺的重物了。

錢幣的使用，始於冶鍊技術的成熟期，中國傳統錢幣製造自西周時代的原始布，如鏟幣與刀布，製幣造型與內鑄書法都極其講究，從歷代製幣的發展來看，整個中國製幣史，幾乎上頭的小篆規整勁瘦。

唐代的錢幣以當時流行的楷書體爲其幣面的裝飾，最有名的當屬「開元通寶」方孔圓幣，據說是由書法家歐陽詢書寫。書體介於

多爲當時流行的篆體字或權量上常見的帶有古隸的篆書，極樸質自然。

王莽的新朝時代雖短，但也生產一種兼有刀幣與圓幣兩形式的所謂「金錯刀」的設計，上頭的

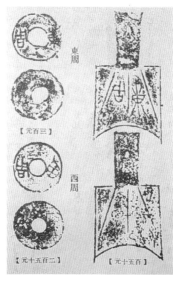

東周

西周

【三百元】

【二百五十元】 【一百五十元】

## 最早的鏟形錢幣 （李蕭錕 攝影／文）

最早的鏟形錢幣，篆書的象形飾文在一定的空間內因勢利導，線條頗有活力

最早的錢幣，是青銅器時代冶鍊技術高度發展的商周時期，此時期的錢幣，以農業耕具的鏟形爲其基本形式，上頭有裝飾的金文。即使到今天，許多銀行的商標或附屬的產品，也應用此種商周鏟具造形進行設計。

春秋戰國時期，鏟形幣制，不再使用，而改爲刀布，此種變化，顯然與其社會背景的變遷有關，它顯示崇尚農業生產活動，轉進以戰爭爲手段促進社會發展的歷史意義，錢布上的文字極精工纖細，是專擅書法的書家所爲。

秦漢時代的錢幣完全放棄舊昔繁複的形式，先是秦時改爲圓形圓孔的形式，之後，再變圓孔爲方孔，成爲外圓內方，天圓地方的形式，民間流傳數千年的「孔方兄」便是源自秦漢的幣制造形。此時期的幣布上的書法文字大

## 有文字的鏟形錢幣 （李蕭錕 攝影／文）

有文字的鏟形錢幣，中間的「武」字和鏟形造型取得極佳的呼應。

## 刀布 （李蕭錕 攝影／文）

刀布是文字也是圖案，中國象形文字的特質在此發揮的淋漓盡致。

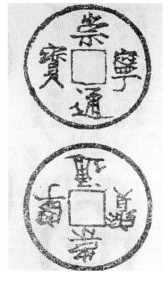

## 崇寧通寶 （李蕭錕 攝影／文）

「崇寧通寶」是宋徽宗所書，其瘦金體書因爲鑄造並拓印的關係變胖了。

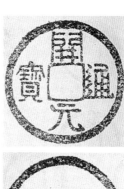

## 開元通寶 （李蕭錕 攝影／文）

「開元通寶」四字是不是歐陽詢的字並不重要，而是書體的似楷似隸，透露出特殊的稚氣美才是欣賞的重點。

隸、楷之間，是研究隸書轉為楷書書風變遷的極佳參考資料。

宋代錢幣最為特別，連皇帝都參予設計並賜書其上。

宋代錢幣有楷、行、篆、隸各體，「元豐通寶」甚且用了隸書、行書和篆書三種字體，「熙寧重寶」用了隸、楷、篆三體，「崇寧通寶」則用了宋徽宗親筆御書的瘦金體。

到了元代，為蒙古人統治，錢幣上第一次出現漢字以外的文字，如「至元通寶」及「大德通寶」，一面為楷體漢字，另一面則為八思巴文。

清代改為滿族執政，錢幣上也使用兩種文字，「順治通寶」和「康熙通寶」，一面為漢字，以楷和隸為主，一面則為滿文。後來甚至到了光緒至民國之間，還加入了歐體的英文。

清錢幣的楷書漢字，以歐體的集字鑄成。

另外，傳統紙幣，最早出現於北宋時期的「錢票」，俗稱「小鈔」，幣文以楷書寫成，金人統治時有「貞祐寶券」紙幣流通，元代忽必烈有「中統元寶交鈔」紙幣流通，有楷體漢文、九疊篆文及八思巴文印製其上。

明代貨幣也以楷體和九疊篆文為主，清代紙幣發行「戶部官票」，又稱「銀票」，票面以滿文和漢文雙製，另有「大清寶鈔」，又稱「錢鈔」，以楷體書法印製。

民國以來的硬幣和紙鈔變化更多，茲以圖說明之。而台灣流行的硬幣和紙鈔上的書法，多數都為方正的柳體字，變化較少，可能與蔣介石先生嗜好柳體有關。

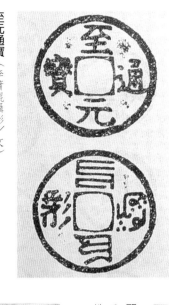

至元通寶 （李蕭錕攝影／文）

至元通寶上漢字和八思巴文並列，兩種文字在此獲得完美的結合。

康熙通寶 （李蕭錕攝影／文）

康熙通寶雖不像歐體，但鑄造過程的變形，造成字形的扭曲變異，別有一種風味。

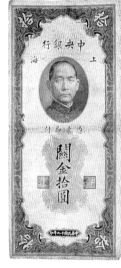
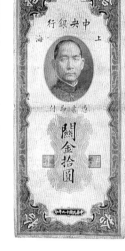

關金拾圓券 （李蕭錕攝影／文）

民國十九年中央銀行發行的「關金拾圓」券，屬柳公權體書風。

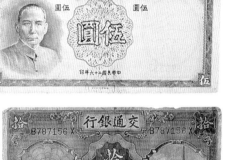

二十六年印製的伍圓券 （李蕭錕攝影／文）

民國二十六年由中國銀行印製的「伍圓」券，屬張遷碑隸體。

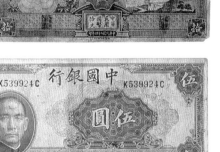

國幣拾圓券 （李蕭錕攝影／文）

民國二十四年由交通銀行發行的「拾圓」券，書體介於柳公權體與魏碑之間的楷書。

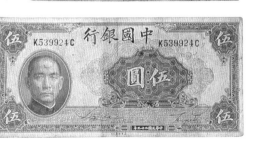

伍圓券 （李蕭錕攝影／文）

民國二十九年中國銀行發行的「伍圓」券，是標準的柳公權體書法。

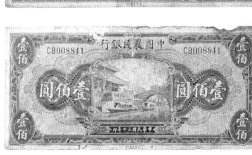

壹佰圓券 （李蕭錕攝影／文）

民國三十年中國農民銀行發行的「壹佰圓」券，是顏體帶行書味的風格。

# 書法與民間禮儀、習俗

民間禮儀、習俗，絕對和書法脫離不了關係，生活習俗如過年過節，家家戶戶都要貼春聯迎新，這是生活和書法最為直接的對應關係，不管富貴，也無論貧賤，新年一到，春聯一貼，便萬象更新了！而在禮儀方面，如喜喪、嫁娶等送往迎來，在各種禮物器物上大量使用書法，包括喜帳、楹聯、喜箋、簽名冊、嫁娶聘禮上的喜慶文字等，書法使這種禮儀文化更為具體化，形式多樣，各體兼有，琳瑯滿目，美不勝收。

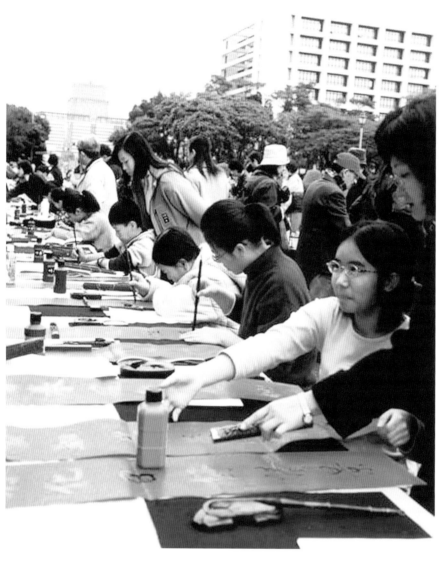

**大家來寫春聯**（《圖片／張炳煌老師提供》）

由於現代生活逐漸喪失傳統文化的色彩，因此年節一到，便有各種團體舉辦「大家來寫春聯」的活動，一方面熱鬧，另一方面也藉以重溫書法與文化的美好傳統。（洪）

**喜帖**（李蕭錕攝影／文）

燙金的喜帖，加上優美的書體，顯得喜氣洋洋。

**傳統禮盒**（李蕭錕攝影／文）

傳統禮盒的書法題簽，有文化的洗禮蘊含其中。

**傳統餅盒**（李蕭錕攝影／文）

餅舖店的傳統餅盒包裝，書法題簽可以發揮藝術美的視覺功能。

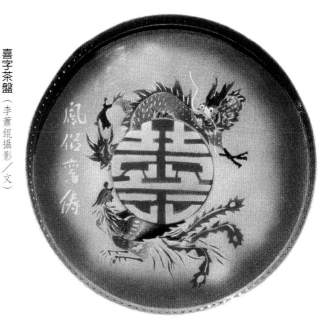

喜字茶盤（李蕭錕攝影／文）
早期的茶盤，文字裝飾性極強，喜氣盈滿。

春聯之一種（李蕭錕攝影／文）
春聯有許多種形式，像此「春」字四體，不但有年節的意義，更有熱鬧和繁華的氣氛。

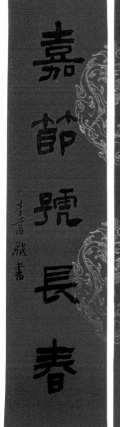
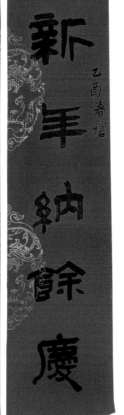

簽名禮簿（李蕭錕攝影／文）
喜慶時通常備有禮簿讓來賓簽名，各家各體的簽名，常意外地發現許多名人的佳作。

喜字枕頭（李蕭錕攝影／文）
喜慶中所準備的東西都帶有喜色和喜氣，連枕頭也不忘賦予文字的吉祥意義。

春聯（李蕭錕攝影／文）
春聯是生活習俗中與書法關係最為密切的，而且流傳甚久，年節一到，便能在大街小巷看到寫春聯、貼春聯的盛況。

# 結語——硬筆書法

在人們的印象中，一談到中國書法的書寫工具，多半會直接聯想到軟性的毛筆，事實上，中國書法的發端，並非只有軟性獸毛筆具，在遙遠的原始蠻荒時代，文明尚未發展開來，多的是以自然界中的尖石、竹片和木片等工具，在穴壁、石墻、樹皮、泥地上劃上符記，便於識別、便於記事、便於相互溝通，它便是中國文字的先驅，也是中國書寫工具的原創，此原創卻是硬筆、硬質的筆。譬如新石器時代，先民們在陶器胚土上刻下的那些神祕又美麗的圖畫符號，以及商周乃至商周之後通靈性的巫師們爲了占卜問事、爲了祝禱祈福，在堅硬的甲骨上刻下纖細絲條，勁捷健挺的契文時，中國硬筆書法於焉正式宣告它的誕生。

如果我們說中國書法是一條源遠流長、滔滔壯闊的江河，那麼，硬筆書法則是那江河流過水面激起的美麗波紋浪花；如果說，中國書法是即浩瀚的穹蒼天際，硬筆書法便是那練雲星海；如果說，中國書法是沈默無語的大地，

則硬筆書法即是沈默大地之表如錦似繡般的綠葉紅花。

沒有硬筆書法的參與，軟筆書法不可能單獨完成，中國書法艱鉅的使命：沒有硬筆書法的投入，中國書法更將只是斷簡殘篇，無以後繼，無以承傳。

於今，隨著科技的推進，電腦使用的普及，毛筆書法早已退居邊緣，讓位給鋼筆、鋼珠筆及原子筆等硬質的書寫工具，硬筆書法的實用性增強，其方便攜帶，書寫迅捷，使筆簡易流暢，用完即丟的特性，可以說完全取代軟性的毛筆，而成爲新世紀的書寫主流工具，正符合書史上或藝術史上「與時俱進」、「與時俱新」的原理，更何況，硬筆書法流行已近百年，漸爲大眾喜愛、更成爲人們生活中不可或缺的一部分。

時逢電腦電子時代的大舉進入現代人的生活圈中，影響所及不可謂不深，漢字的文化內涵與藝術價值遠遠超越電腦打字，其對現代人

機械式的生活步調，刻板的生活方式，及經濟與工作壓力的舒解，具有莫大的功效，提倡書寫、推動書寫文化，發揚書寫文化，刻不容緩。

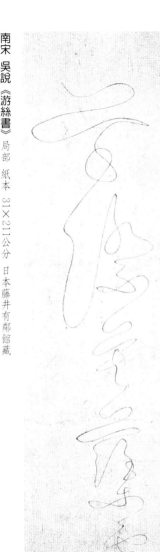

**南宋 吳說《游絲書》** 局部 紙本 31×21公分 日本藤井有鄰館藏

吳說字傅朋，號練塘，錢塘（今杭州）人，生卒年不詳，約活動於十二世紀之時，善書法，楷、行、草俱佳，尤擅游絲書，筆劃粗細如一連綿不絕，如硬筆書，今天在書寫方面，硬筆可說已經完全取代毛筆，如果硬筆書也能寫得工整漂亮的話，也是值得欣賞的，尤其是在電腦完全取代書寫之際，硬筆書寫的提倡實刻不容緩。（洪）

**現代人的硬筆書** （洪文慶提供）

硬筆的書寫也很容易顯露書寫者的性格，有人工整，有人潦草，就像書體楷、隸、行、草那樣，隨人喜歡並盡情展現。在全面電腦化的今天，硬筆書寫越來越難見到，要看到好的硬筆書更難。所以現在有人開始提倡動筆寫信和親友溝通，那至少表現出一點人情味。（洪）

〔handwritten samples〕
秋晴
湛藍的天空
全有想飛的衝動
讓儘/管畫筆/禪迎向自由的海

於是，在秦岭封山之前
快步隨山勢攀昇
以陽光的熱發探測軟玉的溫度

冥晴
增多歡愉的生命

記憶裡將今有這樣的記錄
曾經在山巔靜看白雲
細聽流泉和享待夢啄的流星
以及月啼成熟秘飽滿的
秋の味